美字工學

鋼筆字冠軍教你寫一手好看的字 1994

葉曄、楊耕 著

suncolor
三朵文化

珍貴的東西很稀少
這就是為什麼
世上只有一個你

癢要自己抓，
好要別人誇。

給我一個支點，
我可以撬動地球。
　一阿基米德

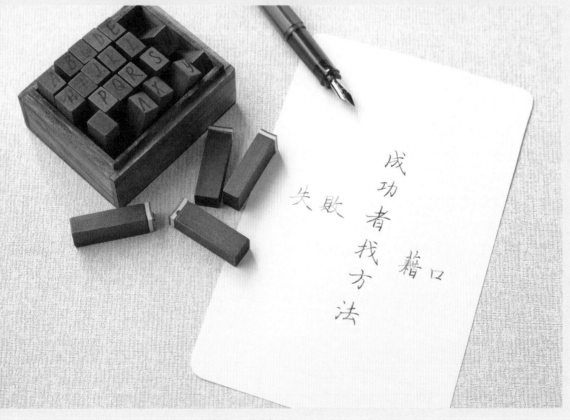

成功者找方法
失敗者找藉口

你必須十分努力，
才能看起來毫不費力

蔡暉

　　每出一本書，都要感謝好多好多人。感謝長久以來櫱研齋的栽培，也感謝一路相伴的楊耕，跟我分享很多鋼筆的經驗談，並且在寫字方面給予即時而中肯的意見。在寫字帖手稿的這段期間，發現到幾年下來古耀華老師耐心指導我毛筆字，不厭其煩地為我批改作業，著實奠定了今天寫硬筆字的良好基礎，所以在此也要特別感謝老師。也因為經歷了長期的練字過程，所以當看到各方面的大師一派輕鬆地展現驚人的技藝時，都可以體悟到「你必須十分努力，才能看起來毫不費力」這句話的意涵。另外我也要特別謝謝身邊持續為我加油打氣並給予建議的友人，才能使壓力一次又一次的轉化為動力，進而邁向更遠大的目標。

　　看到越來越多人熱衷於寫字，實在是令人欣喜的一件事，而這本書的主軸就是將一般大眾寫字的常見疑難予以解說，讓輕鬆寫出美字不再遙不可及，同時也讓寫字更像一種享受。但是，與其快速寫完整本的練習，我倒比較建議一天花一小段時間寫好、寫熟一頁，反而更容易靜心寫美字。

　　3C產品發達的現今，很多生活習慣和簡單娛樂逐漸在消失中，而且很多事物都朝向一致性，茶餘飯後的消遣趨於單一化，就連審美的價值觀也快要趨向單一，因此缺乏了從個別性而來的溫度和感動。對我而言，寫字大概是生活中可以找回自己的最佳途徑了。

　　很多人可能跟我一樣都會在練字過程中遇到瓶頸，如果確定方法沒問題，那大概都是對於寫字這件事的態度不夠放鬆，為了某些目的而求好心切，忘了其實進步是需要時間醞釀的。寫字的動機因人而異，可以是為了交作業，可以是為了追求名利，但也可以用來傳達心意，更可以為了追求自己心靈上的平靜。當寫字遇到瓶頸時，別忘了回顧自己寫字的初衷，或許也能體悟到練字遇到的瓶頸並不是問題，而是一個向前推進的關鍵過程。與大家共勉～

促使我開始練習硬筆字的推手，正是我背後那偉大的女人——我的母親。小學的時候，寫字對小楊耕來說是一件苦差事，所以總是想要用最快的速度完成，寫出來的字……大家懂的，當然是慘不忍睹。小楊耕的媽媽在某次忍無可忍的情況下，將小楊耕辛苦寫了一個下午的國語作業撕成雪花，原因不外乎是寫出來的字難看到連小楊耕自己都看不懂。這樣的情況重複了兩三次，媽媽決定讓小楊耕從改變握筆方式開始重新學習寫字這檔事。含著淚，用新姿勢握筆的小楊耕，不到幾天的光景就發現，原來寫字並不如之前那樣的舉步維艱，便開始產生自信心和興趣，從身邊看到的美字開始模仿起……

「習慣既然可以培養，當然也可以改變」，這是我在學習硬筆字這條路上體驗到的心得。當讀者看到這段序文的時候，或許你已經入手這本書，也意味著你想動手寫出好字。三分鐘熱度這樣的光景其實一直在我們周遭、不同的事物上面重複上演著；把字練好、練美這件事情也不例外，太多中途就宣告放棄的案例。但是從中成功、甚至入迷而無法自拔的也大有人在。有的人會認為，成功練出一手好字的人是因為他們有天賦。但我認為，這些人只是對練字多了一分的熱情和興趣，不用多，真的多一分就足夠。練字的興趣如何產生的呢？對我而言，這就像玩遊戲一般，一直破關，從中得到一個階段、一個階段的成就感。回過頭來看我練字的原因，就是從被強迫改變習慣，接著開始產生一分的興趣、熱情，接著，這些興趣和熱情就像滾雪球一樣，令人無法自拔。

練寫硬筆字是很貼近生活的行為，哪怕現今的 3C 產品是產生文字的主流工具，仍然有不少場合需要提起筆書寫，例如：小朋友的作業、血拼後的信用卡簽名（我就是從模仿爸爸的簽名開始練起的）、寫一封動人心弦的情書等……難免偶爾會有「字到寫時方恨 ＿＿＿」的窘境。不用灰心，從現在起，把握每次動手寫字的機會、善用每段發呆的時光，拿起手邊的紙筆，找出喜歡的範本，開始在紙張上恣意的漫遊。

喜歡寫字的動機可以有很多種，我的起點是傷心與難過，聰明的讀者們不需要模仿。選一支喜歡的筆，買一瓶對味的墨水，在精心挑選的筆記本或是紙張上，動手寫下能感動自己和別人的片段，相信我，這會是一個美好的練字起點。

和我們一起動手寫美字！

習慣既然可以培養，
當然也可以改變！

楊耕

目錄

一、歡樂分享篇　　　　　7

1 鋼筆的清理與保養　　　　8
2 幫你找到你想要的墨水　　12
3 紙張的選擇，會造成書寫上的困擾嗎？　　15

二、美・字・工・學　　　　　19

用4大工法，教你破解難寫字

三、每日美句・靜心練字 170　　39

【葉曄老師教學】
1 簡練精闢的生活短句：智慧諺語　　40
2 心情抒發的發洩地：即時發文　　54
3 增長智慧的心靈導師：哲學好文　　68

【楊耕老師教學】
4 激勵自我的心靈加油站：勵志短文　　82
5 動人心弦的時分：愛情語錄　　96
6 古往今來的智慧結晶：名言佳句　　110

四、鷹架式習字法 241　　124

單字重點式拆解練習，逐步掌握美字核心概念

一

歡樂分享篇

1 鋼筆的清理與保養
2 幫你找到你想要的墨水
3 紙張的選擇，會造成書寫上的困擾嗎？

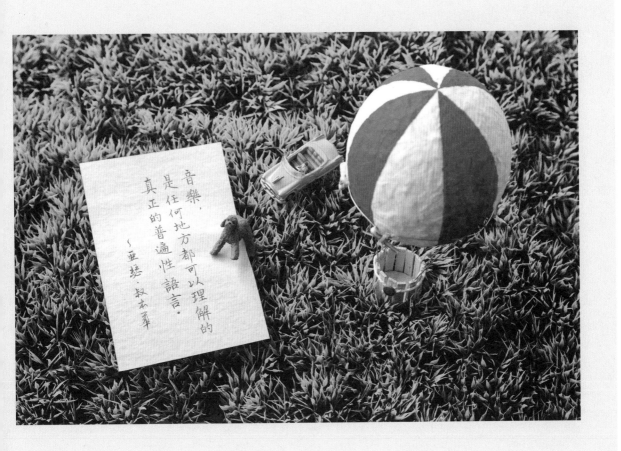

音樂，
是任何地方都可以理解的
真正的普遍性語言。
～亞瑟·叔本華

❶ 鋼筆的清理與保養

　　鋼筆是種一不小心就會流傳給後代的書寫工具，其耐用程度可見一斑。一支鋼筆在適當的使用下，可以陪伴主人很長的一段時間。所以，妥善照顧手邊的鋼筆，延長它的使用壽命，便是筆主應該留心的重要工作。

　　在美字練習日（1）當中曾經介紹過鋼筆的構造，它有著設計相當精良的導墨系統，這個部分的零組件能不能正常運作，關係著書寫的流暢與否。當然，這也會影響字體的美觀程度與使用者的心情（這也很重要）。因此，這個單元我們就簡單的為大家介紹基本的鋼筆清潔方式。

　　目前市面上常見的鋼筆款式，以上墨系統分類，最常見的是吸／卡兩用式鋼筆。吸墨器與卡式墨水管都是可拆卸式的墨水供應、儲存裝置。吸墨器可以重複使用，利用軟的橡皮墨囊或是塑膠管加上活塞的零件吸取墨水；卡式墨水管的設計是為求方便而產生的一次性用品，墨水管裡頭的墨水使用完畢之後，就必須替換新的墨水管。

　　另外一種常見的上墨系統，就是活塞式的鋼筆，在市面上比較常見的有萬寶龍、百利金這兩個時常採用活塞上墨系統的品牌，另外，LAMY2000這個筆款也是許多鋼筆使用者愛用的活塞式鋼筆。活塞上墨式的鋼筆，簡單來說就是將整支筆桿想像成是一支大型的吸墨器，筆桿內部裝有活塞零件，需要吸取墨水時，轉動筆桿尾端的旋鈕，就可以將墨水吸取至筆桿內使用。

　　上面提到常見的三種上墨方式，都有一個共通點。就是使用一段時間、或是要換不同款式的墨水時，必須洗筆。鋼筆墨水雖然是專門提供鋼筆使用的耗材，但是因為許多原因，例如顏色、防水、抗光等等的因素，必須添加不同的成分，這些成分會決定墨水的酸鹼值，這也就是需要定期洗筆的主要原因。墨水裝載到鋼筆內使用時，會經過筆舌、筆尖而引流到紙面上，筆舌與筆尖的材料是塑膠與金屬，經過不同酸鹼值墨水的洗禮之後，可能會有程度不等的侵蝕，這樣的情況不是我們樂見的，因為，鋼筆是要隨時陪伴我們在紙張上耕耘的好朋友。

　　鋼筆需要清洗的時機不需要明確的定義，只要是 1. 要更換墨水。2. 放置一段時間沒有使用（墨水乾涸或兩三週以上）。3. 連續使用一個月以上，都建議先加以清洗。下面我們就將清洗吸卡兩用／活塞式鋼筆的清洗方法，及卡式墨水管的裝載方式，用簡單易懂的照片及步驟列表來說明與介紹。

1. 吸卡式鋼筆

HOW TO DO

① 先準備好一碗水。

② 將筆尖及握位放入水中，轉動吸墨器，反覆來回吸吐清水，直到吐不出墨色。

③ 再卸下吸墨器，並用清水沖洗筆頭的接口處。

④ 用紙巾吸乾水分，再用紙巾包覆筆尖並放置於通風處即可。

⑤ 待陰乾後再進行組裝，準備下回使用。

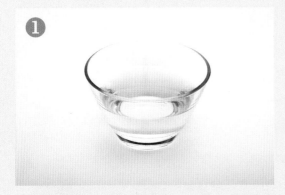

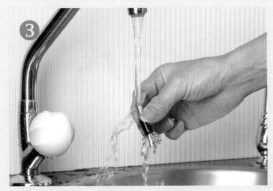

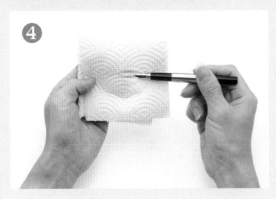

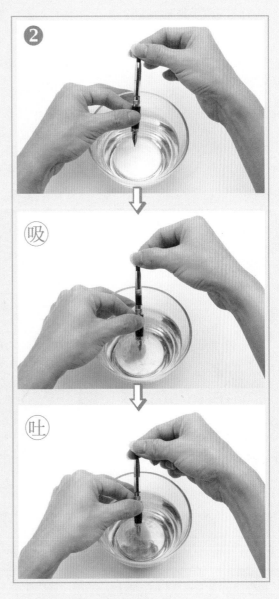

2. 活塞式鋼筆

HOW TO DO

1. 先準備好一碗水。

2. 將筆尖及握位放入水中，轉動吸墨器，反覆吸吐清水，直到吐不出墨色。

3. 用紙巾吸乾水分，再用紙巾包覆筆尖並放置於通風處即可。

4. 待陰乾後再進行組裝，準備下回使用。

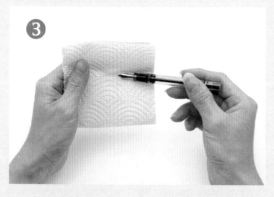

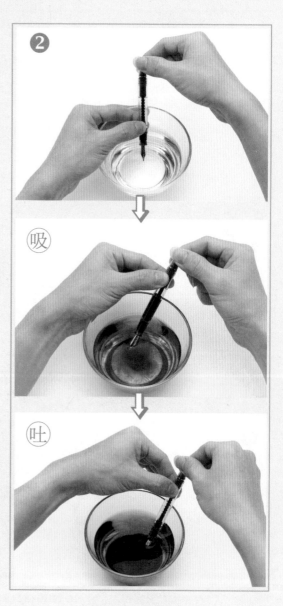

3. 卡水式鋼筆

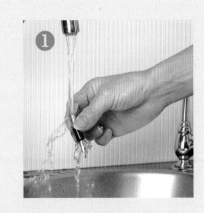

HOW TO DO

❶ 卸下墨水管後，再以清水沖洗筆頭的接口處。

▶ 組裝墨水管

❶ 先確認墨水管口徑及方向。

❷ 用力往鋼筆管口插入，直到聽見「喀」一聲。

❸ 再將筆身與筆頭組裝好，蓋上筆蓋，筆尖朝下靜置，直到能寫為止。

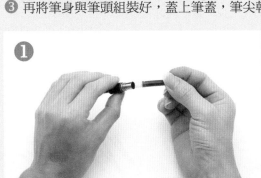

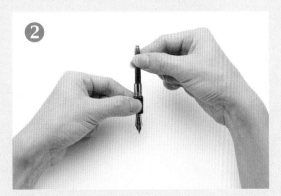

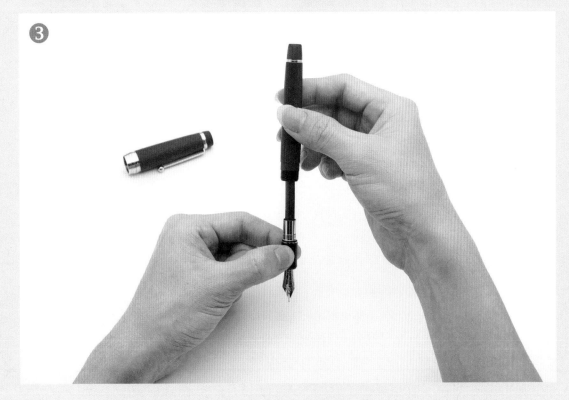

2 幫你找到你想要的墨水

　　使用鋼筆的一大好處就是有數不盡的墨水可供選擇，有時光是看到書寫後那顏色討喜的字跡，練字的興致立刻大為提振。這裡我們要特別強調的是，選用鋼筆專用墨水是必要的（不一定要與鋼筆同品牌），因為鋼筆專用墨水的最大特性就是流動性佳，為的是要讓墨水在鋼筆精細的出墨構造中順利運作。而一般的彩色筆、簽字筆的補充墨水流動性可能不見得理想，若選用不適當的墨水，則有可能造成漏墨或內部阻塞的後果。

　　上一本已提到選擇墨水的三個方向，所以在此將進一步介紹墨水的特性與特殊性的墨水，幫助入門的讀者找到更多適合的墨水。

墨水的特性

① 克服惱人的暈染問題

　　鋼筆墨水中有的是以暈染程度聞名，暈染程度輕微的頂多書寫起來字幅變粗一號，較嚴重的可能會讓字跡既暈又透，更重要的是原本的美字也走樣。而遇到這類墨水，可以考慮直接換掉、或是用來做記號或畫圖，否則必須使用抵擋得住墨水暈染的好紙張才行。如果你是剛入門的鋼筆新手，建議你可以先購買寫樂或百金4001系列，其墨水的抗暈染力非常好。

　　許多暈染得很厲害的墨水，常常有著天使的外表—令人無法自拔的美麗顏色，為了在紙張上留下醉人的墨色，我們可以多多參考紙張的章節，從我們推薦的紙張當中選出最佳男主角（抗暈染能力一級棒的紙張）。

② 表情豐富的墨色變化

　　有些入門者看到色卡上美美的夢幻墨色，特別是飽和度偏低的視覺效果更是一般中性筆沒有的，就一一買回家測試。偏偏愛用的鋼筆都是細尖，一寫之下發現墨水淡到有如無字天書。因此我們建議細尖的愛用者，如果要挑選墨水，盡量挑選飽和度較高的或是顏色較深的，會有比較清晰的字跡效果。相反的，明度較高、色澤較淺的鋼筆墨水也正中顏色控們的下懷，比較明亮、活潑的視覺感受。

③ 防水墨

　　鋼筆使用水性墨水這檔事，以日常用途而言，最讓人頭痛的是遇水即溶的字跡。別擔心！採用防水墨就可以放心的使用鋼筆，不至於被水給弄糊了。但防水墨製作時採用的添加物較容易讓鋼筆堵塞，因此建議使用在較常用的鋼筆中並且定期清洗；如果愛筆裝了防水墨而不常書寫，最好也記得清洗，以免因為忘了洗而堵塞。畢竟，大部分的鋼筆還是比墨水來得貴。市面上常見的鋼筆專用防水墨水有 Sailor（寫樂）、Paltinum（白金）、R&K、diamine 等廠牌的選擇；而防水墨的顏色選擇也不若一般墨水來得多，讀者可以將這些特性一併考慮之後再下手選購。

特殊的墨水

① 令人心醉的香氛墨水

　　如果你想回味童年裡紙張上那股原子筆墨水的香味（作者自曝年齡），放心，鋼筆一樣可以幫你重現那塵封已久的回憶。JANSEN 與 J Herbin 這兩個廠牌推出了一系列的香氛墨水，讓鋼筆使用者除了視覺之外，也能用嗅覺體驗使用鋼筆這檔事（當然，味道是見仁見智的）。如果有機會在鋼筆專賣店當中瞧見這些有香氣的墨水，碰巧店家又願意讓讀者們試聞的話，添購一瓶有著令你心儀的顏色和香味的墨水也是相當有趣的一種墨水使用經驗。

② 神奇魔法的特殊墨水

　　如果你喜歡蟲膠墨水那種微微泛著金屬光澤的質感，那 J Herbin 的 1670 系列墨水是可以參考的選項之一，因為這個系列的墨水標榜著「鋼筆專用」，墨水裡頭卻又微微透著金屬的反光。喜歡這種視覺效果的你，使用時切記要經常清洗，因為裡頭可是加了漂亮的金粉，使用時間長了還是容易讓鋼筆堵塞，想要寫出閃亮亮的筆跡，勤勞一些準沒錯。

　　另外，咖啡與酒的愛好者請先整理好自己的心情，Jansen 墨水廠為了照顧這樣的族群，研發了一系列的酒類墨水，例如紅酒、威士忌、啤酒等。這些墨水除了顏色與酒的顏色相仿之外，連聞起來的味道也令人忍不住想喝一口（該廠牌的紅酒墨水我們有敗），大家讀到這裡，是不是稍微可以理解為什麼有些人會有「墨水也是錢坑」的感嘆了呢？

③ 色彩魔法師的可混色墨水

你沒有看錯！為了滿足鋼筆使用者自行調色的願望，白金牌推出了 Mix Free 系列墨水，主打的是可以隨心所欲地調配出使用者心目中想要的顏色。而 Private Reserve 這個墨水廠牌所推出的墨水，一樣標榜著可以讓使用者混搭出想要的顏色。這些可以混色使用的鋼筆墨水，墨水廠已經解決了酸鹼性對鋼筆會造成傷害的問題，例如 Private Reserve 墨水廠就宣稱他們所生產的鋼筆墨水都是中性，請使用者放心混色。

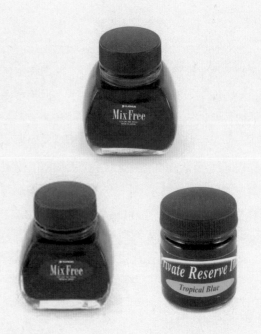

④ 蟲膠墨水

沾水筆專用的墨水為蟲膠墨水，比一般鋼筆墨水更為濃稠，為的是要讓筆每沾一次墨時利於挾帶更多墨水。但蟲膠墨水要是使用在鋼筆上的話，則會造成鋼筆毀滅的慘劇。

結語 一旦買了墨水，就不能不注意墨水的保存。雖然墨水瓶不會標示出保存期限，但是如果沒有善加保存還是有壞掉的可能。當我們使用墨水時，盡量避免混入其它墨水或生水，否則有可能會導致發霉或變質的狀況；而使用之後則要密封好，否則墨水會因蒸發而影響了流動性。另外，在使用中盡量放輕鬆、放慢步調，不要因為一時緊張打翻整瓶墨水就好。

現今資訊發達，要在網路上找到墨水的資訊並不難，然而相機和螢幕都容易產生造成色差，因此最好還是到現場參考店家提供的實測色卡或是實際測試過再決定購買，因為試寫才會更清楚墨色的變化和在不同紙上的表現，最大的好處是——喜歡可以馬上結帳。

③ 紙張的選擇，會造成書寫上的困擾嗎？

在上一本中我們提到，挑選紙張有厚度、耐水性、滑澀等三個面向，對於廣大的水性筆或是鋼筆使用者來說，最重要莫過於耐水性了，常常手拿的是一等一的好筆，寫出的效果卻是慘不忍睹，有好筆卻沒有用武之地，真的是無語問蒼天啊！

如果仔細探究，耐水性不佳的狀況可以分為暈染、毛細和透背三類。這些惱人的問題來自於紙本身纖維的緊密度、製作的材料以及加工處理的方式有關，若想要避免的話，可以透過逐一嘗試周邊文具店的紙張來建立適用紙張的名單，一經確認，通常建議囤積些許，因為即使是相同品牌的同一款紙，都有可能因生產批次不同而品質差異甚遠。

另一方面，蒐集回來的紙建議要收在乾燥處或是以塑膠袋包裝著，都能有效維持紙張的良好耐水性。

以下是我們將喜歡且常用的紙張款式分成幾個項目簡單評測，提供給大家作為選購的參考。

象球牌稿紙

算是薄的紙，因此遇到出水量大的筆，或多或少會墨透到紙背。這類的薄紙若在底下墊個布料或是滑鼠墊，在書寫時，筆畫粗細會更加明顯呈現，筆觸表現也會非常突出。這款紙在正常沒有受潮的情況下墨水是極不容易暈開的。你若是在尋找適當的日常練習用紙，象球牌稿紙可以做為最優先的考量。

特性介紹

抗暈染	好	👍
抗毛細	好	👍
抗滲透	可	
書寫手感	略澀	
筆觸表現	極好	👍
顯色程度	好	👍
快乾程度	快	👍

象球牌空白計算紙

性質與稿紙非常接近但厚度稍厚一些，所以抗滲透的表現更為理想。

特性介紹		
抗暈染	好	👍
抗毛細	好	👍
抗滲透	好	👍
書寫手感	略澀	
筆觸表現	極好	👍
顯色程度	好	👍
快乾程度	快	👍

高中隨堂測驗紙

以一本十來塊錢的價位來說，算是 C / P 值非常高的紙品，只是因為沒有明確的商標，比較不容易詢問和尋找。如今拜網路便利之賜，可以輕易地在九乘九文具專家的網站上訂購喔！

特性介紹		
抗暈染	好	👍
抗毛細	好	👍
抗滲透	好	👍
書寫手感	略澀	
筆觸表現	極好	👍
顯色程度	好	👍
快乾程度	快	👍

Maruman 活頁紙

紙質非常柔滑細緻，而且聚墨程度又極佳，能夠完整保有細微筆觸所呈現的細膩風味。重點是可以在誠品實體或網路書店購得，非常方便！

特性介紹		
抗暈染	好	👍
抗毛細	好	👍
抗滲透	好	👍
書寫手感	滑	
筆觸表現	極好	👍
顯色程度	極好	👍
快乾程度	慢	

MUJI 無印良品的再生上質紙筆記本

對於喜歡滑順寫感的鋼筆書寫者而言，這款紙值得推薦。

特性介紹

抗暈染	好	👍
抗毛細	好	👍
抗滲透	好	👍
書寫手感	滑	
筆觸表現	可	
顯色程度	好	👍
快乾程度	可	

RHODIA 筆記本

紙感的滑順用手觸摸即可明顯感受到，此外尺寸齊全、內頁可撕的貼心設計都是它的優點。

特性介紹

抗暈染	好	👍
抗毛細	好	👍
抗滲透	好	👍
書寫手感	滑	
筆觸表現	好	👍
顯色程度	好	👍
快乾程度	快	👍

Midori MD 系列方格／空白筆記本

是鋼筆使者的好夥伴。紙張稍厚，書寫手感流暢，鋼筆墨水在其上的顯色效果相當優異。而紙張顏色為米黃色，即使久盯眼睛也不容易感到疲勞。品質良好有保證，當然也反映在相對高的價位上。

特性介紹

抗暈染	好	👍
抗毛細	好	👍
抗滲透	好	👍
書寫手感	滑	
筆觸表現	好	👍
顯色程度	極好	👍
快乾程度	慢	

洋蔥紙

第一眼看到洋蔥紙，可能有人會聯想到有皺摺狀的吸油面紙，它非常地薄，又因為呈現半透明，看似乾掉的洋蔥皮，故名。可別小看洋蔥紙這樣的薄紙，對於一般的鋼筆墨水它可是能呈現出奇的好效果。如果想寫點名言佳句並且拍出美美的文青照，洋蔥紙是個有質感的好選擇。

特性介紹		
抗暈染	好	👍
抗毛細	好	👍
抗滲透	可	
書寫手感	滑	
筆觸表現	好	👍
顯色程度	好	👍
快乾程度	慢	

為什麼明明是好紙卻還是有暈墨問題？

我們在書寫時，為了固定紙張，手與紙的接觸在所難免，然而手上些微的汗水或油有時無意間被紙張吸收，所以才會只有某區域出現暈墨的情況。簡單的避免方式是在手下墊著衛生紙或其它紙張隔離即可。

另外有些紙張有較容易受潮的特性（如 Double A），只要空氣濕度相對高，都有可能明顯影響書寫的效果，因此建議紙張拆封之後，盡量於要用的時候再從包裝中拿出，可以降低整批紙張受潮的機會。

結 語　以上提到的紙有的是適合練字、塗鴉，有的則適合較為正式及重要的用途，不得不說現在的紙張大多不會特別考量水性筆的使用者，所以貴的紙不見得是好寫的紙，好寫的紙也不一定貴。紙張的好壞畢竟難以用肉眼直接辨認，也許看得出來厚薄與滑澀的差異，但暈透與否，還是要用自己常使用的筆來測試較為精準，勇於嘗試的人必定能開發出更多的好紙清單，讓書寫成為更舒適的享受！

二

美·字·工·學

用4大工法，
教你破解難寫字

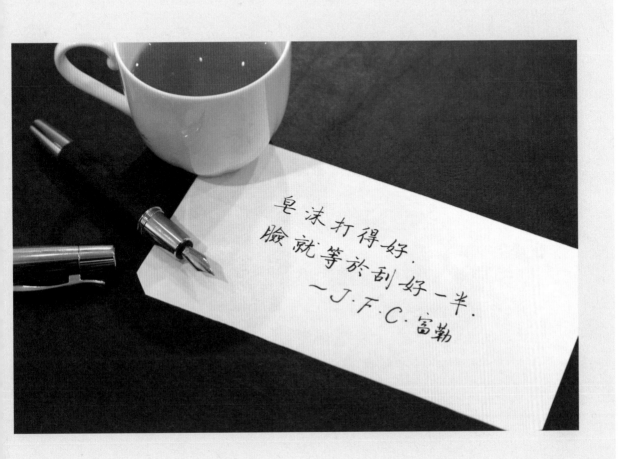

皂沫打得好，
臉就等於刮好一半。
～J．F．C．富勒

■ 用4大工法，破解難寫字

歡迎來到美字工學的單元，你知道寫好一個字就像在進行建築工程一樣，你必須講究空間規畫、結構、平衡，甚至還要考量到它的美觀與變化性。寫好一個字除了能讓你更了解美字外，還會為你帶來本身的成就感，相信大家在上一本書有深深體會。

這個單元我們特別挑選出網友公認最難寫的字來解說，希望透過這單元的解說，能讓大家功力可以再晉級！

既然要講解難字，我們就必須使用一些詞彙來解釋字的寫法與其中的結構原理。下面的詞彙是難字天書的常客，請大家先閱讀一下，當作前場暖身～

有請4大工法！

❶ 緊密
筆畫排列善用「緊密」或「穿插」的方式向字的中心集中，往四周突出的筆畫則可以適度向外伸展。

❷ 平衡
為了保持字體的縱向及水平方向的視覺平衡，必須靈活的安排筆畫與部件的造型。

❸ 呼應
筆畫與筆畫之間的動作是緊密而連貫，即使表面上並未連接，但是仍應在姿態上相互呼應。

❹ 變化
為了使相似的部件或筆畫組合起來更為活潑，所以可以適度變化，可分為三類：

· 長度變化 (如寬窄或高低)

· 角度與弧度變化

· 部件的造形變化或位置的安排

❶ 變化

橫畫的寬度變化如圖。

❷ 變化

漢字的橫畫都有略微傾斜的現象，但是
當三個橫畫出現在一個字時，角度可以
有所變化。

❶ 呼應

請先觀察運筆的路徑後，試著將每一筆
之間的左右呼應交代清楚，字自然能夠
因此更加緊密。

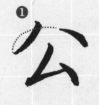 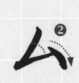 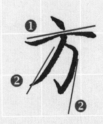

❶ 緊密

八的撇與點之間有互相呼應的緊密關係。

❷ 變化

厶的撇畫、挑畫夾角要小於 60 度，而最
後一點也要留意行筆的方向，就是為了
要避免呆板的造型。

❶ 變化

整個字帶有傾斜的姿態。

❷ 變化

勾畫與撇畫的角度以非平行的排列方式
看起來會更活潑。

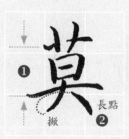

❶ 緊密
上中下三部分盡可能緊密。

❷ 平衡、變化
「大」置於字底時，橫畫拉長、最後一筆由捺畫變化為長點之寫法，使整個字底盤更穩，字也更為平衡。

❸ 呼應
觀察「艸」及底下的撇與長點，留意筆畫之間的呼應關係。

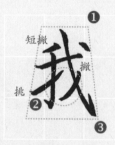

❶ 變化
橫畫的寬度變化如圖。

❷ 平衡、變化
「大」置於字底時，橫畫拉長、最後一筆由捺畫變化為長點之寫法，使整個字底盤更穩，字也更為平衡。

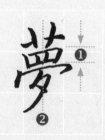

❶ 平衡
上半部排列緊密好讓下面的「夕」能有足夠的空間伸展，這是夢字平衡的關鍵。

❷ 呼應
注意上下中心的對應。

❶ 平衡
可以把整個字看做一個梯形，左半邊的挑筆可往左凸出來和右半邊平衡。

❷ 緊密
右邊的撇則可以與左邊挑筆互相穿插營造緊密效果。

❸ 變化
戈筆的縱勾方向要寫得陡而有弧度，緊臨短撇的右上方起筆，往右下行筆。

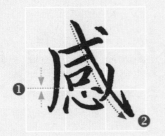

❶ 緊密

為求緊密，「心」微縮卡進「咸」圍出的空間。

❷ 平衡

戈筆的縱勾方向是影響整個字平衡的關鍵，由「心」的正上方起筆，沿著左邊的部件順勢而下。

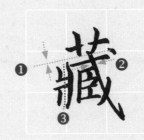

❶ 緊密

「艹」、「臧」字必須上下緊密。

❷ 緊密

「戈」的縱勾與「臣」必須寫得緊密。

❸「臧」左側是「爿」，一般人大多習慣寫成「丿」的造型，容易擠壓到左側的空間，可以參考圖中比較聳立的筆畫寫法。

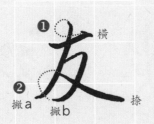

❶ 第一、第二筆的橫與撇畫的連貫動作可以參考圖例。

❷ 變化

撇 b 的末端可以接近撇 a，一來看起來較有變化，二來也可以流暢的接著寫捺畫。

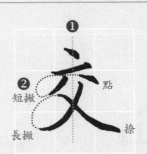

❶ 呼應

無論是中間的短撇和點，還是長撇和捺都要特別留意其間的呼應。

❷ 平衡

留意長撇和捺交錯於字中心，兩者伸展出去的長度要約略均等，才能使字更加平穩而均衡。

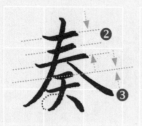

❶ 變化

若橫畫由短到長排序為 1、2、3，奏的三橫安排由上而下可以是「2、1、3」，也可以寫成「1、2、3」，角度則是略往右上傾斜，這樣的變化可以讓字看起來較為活潑有趣。（可參考 P.21 的「生」字）

❷ 緊密

三個橫畫的上下距離必須安排得較為緊密。字底盤更穩，字也更為平衡。

❸ 緊密

「天」字必須往上緊密的排列。

❶ 變化

如圖中的標示，橫畫與兩個人寫得略微往右上傾。

❷ 書寫兩個「人」字的撇、點，與下面的撇、捺的時候，筆畫之間的動作要連貫。

❶ 變化

兩個「凵」可以將造型寫得略有不同。圖中的上下兩個凵，無論是兩側角度或橫畫寬度皆有差異，看起來較為活潑而有變化。

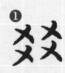

❶ 變化、緊密

四個「乂」的造型可以書寫得略有變化，上下也要寫得緊密。

❷ 變化

水平排列的筆畫或部件適合往右上傾斜，讓出空間方便捺畫的伸展。

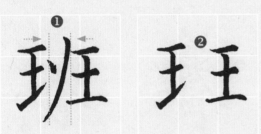

❶ 緊密

三個部件必須寫得緊密。

❷ 緊密、變化

兩個「玉」字因為要寫得緊密，所以造型也必須有適當的變化。

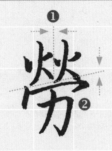

❶ 緊密、變化

兩個「火」字必須寫得緊密，在這樣的前提下，兩個火就要寫得有變化。

❷ 緊密

「冖」、「力」二字也要往上緊靠。

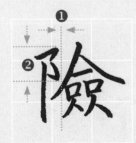

❶ 緊密

左右兩側要寫得緊密。

❷ 緊密

左側的「阜」耳朵造型的筆畫寫短一些，右側「僉」字的撇畫才能順利伸展。

❸ 緊密

「僉」字下方兩個「人」字，寫得有些微的變化，看起來會更活潑。

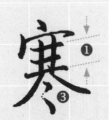

❶ 緊密

字的上半部筆畫較多，應盡可能緊密集中。

❷ 平衡

下面撇與捺充分伸張使字開展，並注意角度以達整體的平衡。

❸ 呼應

下面兩點注意呼應。

25

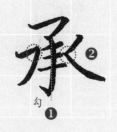
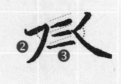
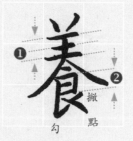
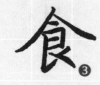

❶ 平衡

中央的豎勾要寫直挺（略微彎曲即可）才能支撐住整個字。

❷ 平衡、變化

整個字的平衡關鍵在於左右的一對部件，夾角左小右大，夾角交點的相對位置則是左高右低。

❸ 緊密、變化

中間三橫緊密排列，寬度雖短但稍有變化。

❶ 變化

與「奏」字安排三橫的方式大同小異，三橫彼此的間距可以比「奏」字寬鬆一點點。

❷ 緊密

「食」字的「良」橫畫必須寫得緊密、往上靠攏，最後的豎勾、撇、長點三個筆畫的呼應關係請參考圖中的範例。

❸「食」是「人」、「良」的組合，所以會將其中一個捺筆變化為長點。

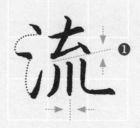

❶ 平衡

在寫「母」的時候要注意無論是橫向筆畫之間或是縱向筆畫之間，都呈現放射狀的排列，縱橫筆畫互相協調以取得整個字的平衡。

❶ 緊密

流字因為相似性高的部件多，要特別注意緊密排列。三點水向中心集中，「川」則是兩兩集中並緊接於「ㄊ」之下。

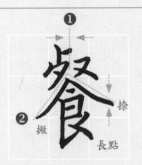
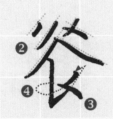

撇　捺

長點

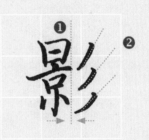

❶ 緊密

上方的左右兩個部件須向中間緊密。

❷ 緊密

書寫上方部件時，必須預留空間讓下方
的「食」字往上緊密。預留的空間大
小與角度必須多觀察，如說明圖中的
「撇」、「捺」、「長點」的角度大致
相似是一種常見、較為親切的安排方式。

❸ 上方的「又」、下方的「食」共有三
個捺畫，「人」以外的捺畫變化為長點。

❹ 變化

「食」下方的短撇及長點兩個筆畫的連
貫動作可以參考圖例。

❶ 左密右疏的結構。

❷ 變化

三撇的角度及長度都應有所變化。

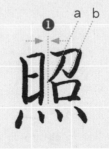

a　b

❶ 緊密

上面的部件緊密集中。a、b 兩個筆畫可
寫得斜一些，且略呈平行。

❷ 呼應

四點略寬於上部，並注意點之間的呼應。

❶ 變化

人的撇與下方的三撇要有秩序的排列，
並適度地變化長度、角度以及弧度。

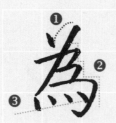

❶ 前兩個筆畫一點與撇可以適度保留動作連貫所留下的痕跡。

❷ 下方堆疊的筆畫可以安排成階梯狀，橫畫寫好稍停頓再折往下一個橫畫，這樣比較容易寫出俐落的折角。

❸ 變化
全字當中，水平排列的筆畫可以適當的往右上寫。

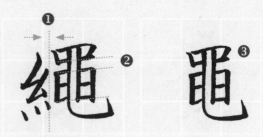

❶ 緊密
「糸」、「黽」要寫得緊密。

❷ 變化
全字當中，水平方向的筆畫，可以略為往右上方寫（最長的浮鵝勾除外）。

❸ 變化
「黽」字不容易寫，特別是折筆處，要確實停好、改變方向，才會寫出俐落、有稜角的造型。

❶ 變化
無論「丶」或是「く」在排列上都有左低右高的趨勢，其中「丶」的大小及方向都可以略為變化。

❷ 緊密
左右的部件如安排不妥常有筆畫互相打架的情況，因此盡可能調整左右部件筆畫的安排，讓彼此穿插緊密。

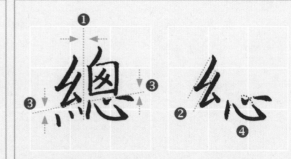

❶ 緊密
左右兩側要寫得緊密。

❷「糸」的幺字兩撇、兩個往右上的橫可寫成接近平行。

❸ 緊密
「糸」的幺與三點、「囪」與「心」都要寫得上下緊密。

❹ 緊密
「心」全部筆畫必須彼此連貫呼應。

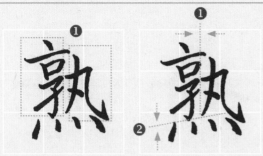

❶ 緊密

「孰」字要寫得左右緊密，「丸」字會寫的略低以求緊密。

❷ 緊密

「孰」、「灬」要寫得上下緊密。

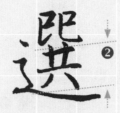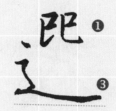

❶ 變化、緊密

兩個並列的「巳」必須寫得有變化，左右也必須緊密。

❷ 緊密

「巽」字必須寫得上下緊密。

❸ 「辶」字的最後一個筆畫稱為「平捺」，顧名思義就是比較平緩的捺筆，請觀察範例圖，我們可以從圖中的輔助線發現，平捺的高度落差很小。

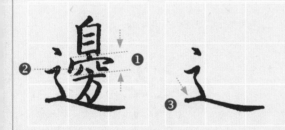

❶ 緊密

「自」、「穴」、「方」彼此要上下緊密排列。

❷ 緊密

「辶」可約略對齊「方」字的高度，點畫則可以寫得高一些，看起來才會緊密。

❸ 「辶」是許多人的地雷，外型像阿拉伯數字 3 的筆畫可以嘗試往右下方寫，請參考圖中示範的寫法。

❶ 變化

左邊的部件要留意寬度變化，「厶」要寫得比「月」來的寬一些。

❷ 變化

重複的「匕」可稍加變化，上者收斂寫得小一些，而收筆的方式也是另一個可以變化之處。

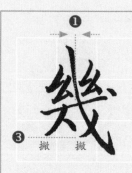
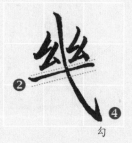
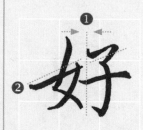
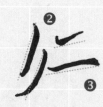

撒　撒　　　　　勾

❶ 緊密
兩個「幺」的造型必須寫得略窄，方便安排得緊密一些。

❷ 變化
「幺」由左到右略微往右上傾斜著寫，下方的長橫也緊貼跟著往右上傾斜。

❸ 變化
下方的「人」字的撇一般容易寫得較長，建議參考圖中的寫法，大約與「戈」字的撇長度相仿。

❹ 變化
「戈」字的縱勾看起來是彎曲的造型，常見到彎過頭的例子。讀者不妨試試，寫到要勾起來之前，才稍微往右彎一些。

❶ 緊密
「女」與「子」要寫得緊密靠攏，所以女的長點要像被牆擋住一樣，才不會干擾右側子字的穿插。

❷ 平衡
注意許多左下──右上方向且略成平行關係的筆畫。

❸ 平衡
最後的橫畫可以寫得平緩些，讓全字看起來平衡。

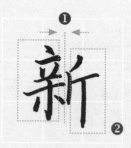

❶ 緊密
「亲」與「斤」要寫得緊密。

❷ 平衡
「亲」高「斤」低，全字看起來較為平衡。

❶ 平衡
左高右低，全字看起來較為平衡，同「新」字的原理。

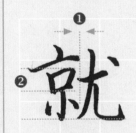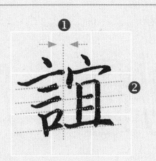

❶ 緊密

「京」與「尤」必須寫得左右緊密靠攏。

❷ 「京」的「口」與「小」的高度、寬度比例建議不要相差太懸殊，「尤」寫得略低一些，與「京」切齊下緣即可，才不會看起來過於鬆散。

❸ 呼應

留意「小」字筆畫之間的連貫性與非對稱的空間安排。

❶ 緊密

為了使左右兩部件可以緊密排列，「宜」的凸出筆畫要稍加退讓。

❷ 呼應

左右的橫向筆畫雖然分離但仍可以在方向上相互呼應。

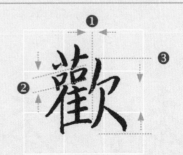

❶ 緊密

右邊長撇的角度稍陡，較能與左邊的阜緊密貼合。

❷ 緊密、變化

右邊橫向筆畫多，除了要緊密排列外，寬度應有所變化。

❶ 緊密

「萑」與「欠」寫得緊密。

❷ 緊密

「萑」的部件上下要疊合緊密。

❸ 緊密

「欠」寫得比「萑」低、小一些，看起來才會緊密。

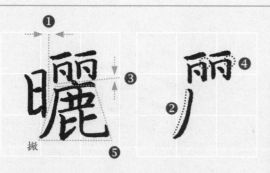 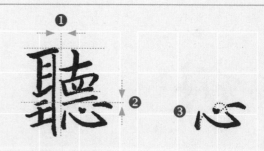

❶ **緊密**「日」與「麗」需寫得左右緊密。

❷ **緊密**「麗」的撇可以寫得立一些，方便「日」字緊靠。

❸ **緊密**「丽」與「鹿」必須緊密。

❹「丽」的橫折必須確實，看起來才會井然有序、有精神。

❺ **平衡** 下方的「匕」，最後的浮鵝勾可以舒展開來，使「鹿」成為一個穩定的梯形底座。

❶ **緊密**

左右兩側的高度大略相同，並彼此緊密。

❷ **緊密**

右側的部件上下也要緊密的結合，如圖所示。

❸ **呼應**

心字不容易寫，四個筆畫都要有動作的連貫與呼應。(請參照虛線)

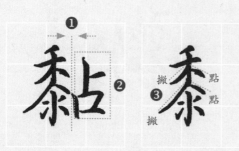 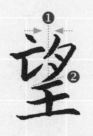

❶ **緊密**

「黍」與「占」要寫得左右緊密。

❷ **緊密**

「占」比「黍」寫得相對小，才會較緊密。

❸ **變化**

「黍」的兩組撇、點常見寫成彼此平行，但上短下長的造型，看來較活潑有變化。

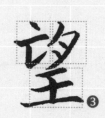

❶ **緊密**

「亡」、「月」要寫得緊密。

❷ **緊密**

「壬」字的第一筆建議寫得平緩一些，和上方的「亡」、「月」緊密排列。

❸ **平衡**

整個「壬」字略往右偏。

❶ 緊密
兩個「丰」要寫得緊密。

❷ 變化
「丰」的筆畫要有長度、角度的變化；
如圖所示，寫得太平整看起來像天線。

❸ 緊密
「豆」要往上緊密，最下方橫畫可以和
上面的「山」寬度相仿。

❶ 變化
上方的兩個「木」，兩組撇與點必須寫
得有變化。

❷ 緊密
「木」與兩個「乂」必須寫得左右緊密
相依。

❷ 緊密
下方的「大」、「手」必須往上方緊密
的排列。

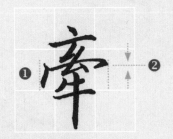

❶ 變化
眾多橫畫寬窄各異，但以「一」最寬。

❷ 緊密
「牛」字的橫畫往字的中心緊靠，全字
才會緊密、挺拔。

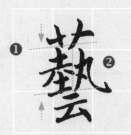

❶ 緊密
「艹」的豎、「丸」的撇要寫短，才能
讓上、中、下三層部件緊密排列。

❷ 緊密
中間的「埶」左右部件要寫得緊密。

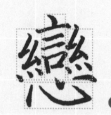

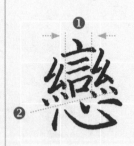

❶ 緊密

先寫「言」後寫「糸」，三個部件要寫得左右緊密。

❷ 緊密

上方的三個部件會略微的往右上傾斜，這樣的角度變化有助於和下方的「心」緊密結合。

❸「心」的位置會略為偏右，心字置底的單字常見這樣的結構安排。

問號
是開啟任何學科的鑰匙

微石能鋪千里路，
努力能攀萬丈峰。

女人常因感性而被打動，
男人常為性感因而衝動。

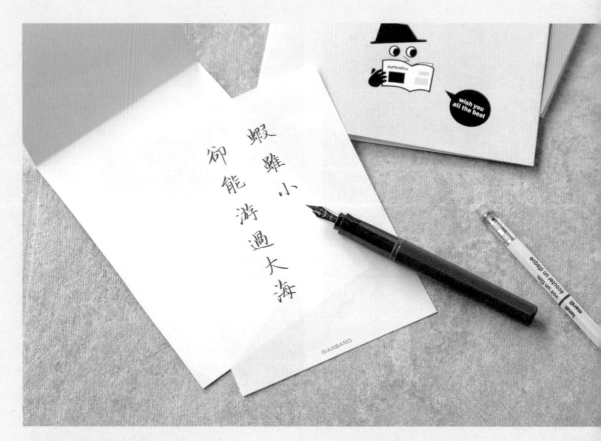

蝦雖小
卻能游過大海

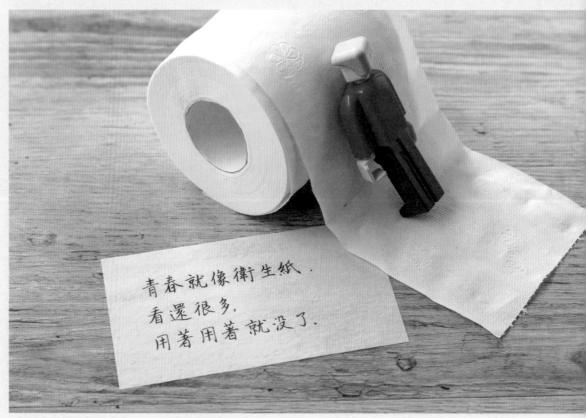

青春就像衛生紙,
看還很多,
用著用著就沒了。

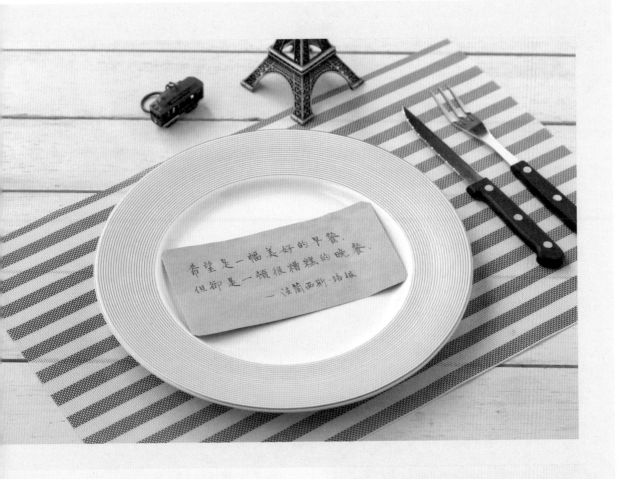

希望是一幅美好的早餐，
但卻是一頓很糟糕的晚餐。
　　　—法蘭西斯·培根

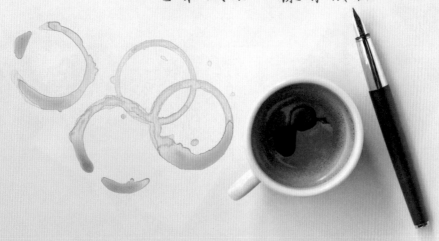

失敗是必要的

它和成功一樣有價值

三

每日美句・靜心練字 170

【葉曄老師教學】
1. 簡練精闢的生活短句：智慧諺語
2. 心情抒發的發洩地：即時發文
3. 增長智慧的心靈導師：哲學好文

【楊耕老師教學】
4. 激勵自我的心靈加油站：勵志短文
5. 動人心弦的時分：愛情語錄
6. 古往今來的智慧結晶：名言佳句

你知道的
當一個人情緒低落的時候
他會格外喜歡看日落

豐	豐	豐		若	若	若				
收	收	收		要	要	要				
要	要	要		吃	吃	吃				
靠	靠	靠		得	得	得				
勞	勞	勞		香	香	香				
動，	動，	動，		兩	兩	兩				
強	強	強		年	年	年				
身	身	身		不	不	不				
要	要	要		離	離	離				
靠	靠	靠		臟。	臟。	臟。				
衛	衛	衛								
生。	生。	生。								

■香，字源解說：指用麥、黍、五穀做成食物時所散發出的氣味。

諺語

若要生活好，勤勞、節儉、儲蓄三件寶。
一兩煤，一塊炭，積少成多煮熟飯。

若要生活好，勤勞、節儉、儲蓄三件寶。

一兩煤，一塊炭，積少成多煮熟飯。

■ 好，字源解說：指一個婦女抱著一個新生命誕生，這件事被人們認為是一件好的事情。

好話一句三冬暖，冷言半句六月寒。

如果你沒有良心，先得把心革新。

■心，字源解說：屬象形字，其字為心臟的形狀。人體的泵血器官，心臟是人體循環系統中一個主要器官，它的主要功能是通過心臟收縮提供壓力，是人體的泵血動力房，氧氣轉換站。

不是靠天吃飯，全靠兩手動彈。
浪費無底洞，坐吃山要空。

不是靠天吃飯，全靠兩手動彈。

浪費無底洞，坐吃山要空。

■ 天，字源解說：天是「顛」的本字，意指頭頂的意思。
人的頭頂就是天空，所以藉以表示天。

43

一日打魚，三日曬網。
七十不打，八十不罵。

一日打魚，三日曬網．

七十不打，八十不罵．

■日，字源解說：屬象形字，本意是太陽。引申為白天，就是從天亮到天黑的這段時間；又引申為時間單位「一天」的意思。

 諺語　話多了不甜，膠多了不黏。
腳長沾露水，嘴長惹是非。

話多了不甜，膠多了不黏。

多了了不甜，膠多了不黏。

腳長沾露水，嘴長惹是非。

腳長沾露水，嘴長惹是非。

■水，字源解說：屬象形字，中間彎曲狀代表水流，旁邊的那幾個點代表水滴或浪花之意。

饞人家裡沒飯吃，懶人家裡沒柴燒。
癢要自己抓，好要別人誇。

饞	饞	饞	癢	癢	癢
人	人	人	要	要	要
家	家	家	自	自	自
裡	裡	裡	己	己	己
沒	沒	沒	抓，	抓，	抓，
飯	飯	飯	好	好	好
吃，	吃，	吃，	要	要	要
懶	懶	懶	別	別	別
人	人	人	人	人	人
家	家	家	誇。	誇。	誇。
裡	裡	裡			
沒	沒	沒			
柴	柴	柴			
燒。	燒。	燒。			

■抓，字源解說：屬會意字，本意為用手搔、撓。抓字左邊為「扌」，說明抓與手的動作有關，右邊是「爪」，可表示其音，同時爪可指人的指甲。整個字形的意思是，人或動物用指甲或帶齒的爪在物體上劃過。

一回經蛇咬，三年怕草繩。
一羽示風向。一草示水流。

一回經蛇咬，三年怕草繩。

一羽示風向，一草示水流。

■草，字源解說：屬形聲字。甲骨文的字形很清楚就是一顆草。後來演變為兩棵並排的草「艸」。之後加上「早」以表音。

一馬不配兩鞍，一腳難踏兩船。

一問三不知，神仙沒法治。

一馬不配兩鞍，一腳難踏兩船。

一問三不知，神仙沒法治。

三，字源解說：三根長短一樣的竹籤平放在一起，表示數目字「三」。

三

老貓不在家，耗子上屋爬。
眾人一條心，黃土變成金。

老貓不在家，耗子上屋爬。

眾人一條心，黃土變成金。

■老，字源解說：指老後的型態，一個年紀大的人，拄著拐杖，彎腰駝背慢慢而行。本意為年紀大。也引申為過時、陳舊、歷時長久之意。

光陰一去難再見，水流東海不復回。
春耕不好害一年，教子不好害一生。

光陰一去難再見，水流東海不復回。

春耕不好害一年，教子不好害一生。

■光，字源解說：屬會意字。指一個跪坐著的人，頭上有火，本意為光芒、明亮的意思。

彥語

心中有了大目標，泰山壓頂不彎腰。
微石能鋪千里路，努力能攀萬丈峰。

心中有了大目標，泰山壓頂不彎腰。

微石能鋪千里路，努力能攀萬丈峰。

■目，字源解說：屬象形字。指眼睛的樣子，外圍的輪廓為眼眶，裡面是瞳孔。

■石，字源解說：屬象形字。山石的意思，指在山崖（厂）旁有一塊石頭（口），本意是石頭。又引申為測量重量的單位「石」，一石等於一百二十公斤。

莫要見人就交友，莫要見錢就伸手。

兵不在多而在精，將不在勇而在謀。

■ 友，字源解說：屬會意字。本義為兩人結交，協力互助。又，既是聲旁也是形旁，表示抓握的意思。像順著同一個方向的兩隻手，表示以手相助之意。

莫在人前自誇口，強中自有強中手。

路濕早脫鞋，遇事早安排。

■手，字源解說：屬象形字。字形就像是五指張開的手，也是人體上肢的總稱。

■早，字源解說：「日」＝太陽；「屮」＝小草，表示太陽升起，草木沐浴在清晨朝陽中。

錢不是問題,問題是沒錢。
前途一片光明,可我找不到出路。

筆：SKB SB-202 0.7 祕書中油性筆

錢不是問題,問題是沒錢。

前途一片光明,可我找不到出路。

■出,字源解說：以前古代人穴居在山洞裡,一隻腳從洞口走出來,就是「出」的本意。

收假前，無心工作；收假後，無力工作。◎ 二搞創意（郭漁 × 良根）

堅硬的人生，我們都須要更柔軟。◎ 二搞創意（郭漁 × 良根）

收假前，無心工作；收假後，無力工作。

堅硬的人生，我們都須要更柔軟。

■ 工，字源解說：金文的工字可以看出是古人的刀具樣子，刀具刃部呈弧線形。本意是工具，引申為做工的人，也引申為巧妙、細緻的意思。

女人常因感性而被打動，
男人常為性感因而衝動。◎ 二搞創意（郭漁 × 良根）

女人常因感性而被打動，

男人常為性感因而衝動。

■女，字源解說：本意是婦女，指古代女子交疊著雙手放在胸前，並屈膝跪坐的樣子。其女字在古文常借為「汝」（你的意思）。

有些人不習慣保持低調，
卻時常把自己搞 Low 掉。◎ 二搞創意（郭漁 × 良根）

有些人不習慣保持低調，

卻時常把自己搞 Low 掉。

■ 有，字源解說：屬會意字。「又」是「有」的本字。又，甲骨文像手張開，有抓持之意。當又的「持有」本義消失後，金文字形就以「持肉」借代為「持有」。從又（手）持肉，意指手中有物。

年輕時你亂操身體，
上了年紀換身體弄你。◎ 二搞創意（郭漁 × 良根）

年	年	年
輕	輕	輕
時	時	時
你	你	你
亂	亂	亂
操	操	操
身	身	身
體，	體，	體，

上	上	上
了	了	了
年	年	年
紀	紀	紀
換	換	換
身	身	身
體	體	體
弄	弄	弄
你。	你。	你。

■ 上，字源解說：屬指事字。字形原由兩橫所構成，下面較長的一橫是地平線，上面較短的一橫是指事符號。為了避免與等長兩橫的「二」混淆，字形後來有所變化。

■ 身，字源解說：屬象形字。就像是婦女挺著大肚子的樣子。有的甲骨文寫成指事字，在隆起的腹部內加一點指事符號，表示腹內有子。

二

王子麵只是一包泡麵，
妳肯定找不到王子。◎ 二搞創意（郭漁 ╳ 良根）

王子麵只是一包泡麵，

妳肯定找不到王子。

■ 包，字源解說：「包」是「胞」的本字。包，像婦女懷孕，「巳」（胎兒）在腹中。在甲骨文中，就像是胎膜裡有個小人兒。造字本義：裹著胎兒的胞衣。

公主病也只是一種毛病，
妳也絕對不是公主。◎ 二搞創意（郭漁 × 良根）

公主病也只是一種毛病，

妳也絕對不是公主。

■ 毛，字源解說：屬象形字。金文的「毛」字像是鳥的一根羽毛。「毛」是漢字的一個部首，從「毛」的字大多與皮毛有關。本意：像眉髮之類及獸毛。

別人都在假裝正經，
我只好假裝不正經。

別人都在假裝正經，

我只好假裝不正經。

■只，字源解說：屬會意字。本意：像手抓一只鳥。從又，持隹。持一隹曰隻，持二隹曰雙。

你把別人想得太複雜，
是因為你也不簡單。

你把別人想得太複雜，

是因為你也不簡單。

■ 不，字源解說：「不」是「胚」的本字。甲骨文不字的上一橫表示地面，下面的延伸線為種子在萌發時會先往地下生長的胚根。後來假借為丕、不、否。

生活

青春就像衛生紙，看還很多，
用著用著就沒了。

青春就像衛生紙，看還很多，

用著用著就沒了。

■生，字源解說：甲骨文「生」字的下一橫表示地面，指地面上長出了一株嫩苗，本意為生長或長出之意。

63

生活　你要是不會玩生活，
　　　生活就把你玩了。

你要是不會玩生活，生活

生活就把你玩了。

■玩，字源解說：屬形聲字。王＝玉，一串玉石；元
＝人頭，表示凝神專注。造字本義：專注地擺弄眼
前玉石。

上一天班可以很短，
電腦一開一關就過了。

上 上 上

一 一 一

天 天 天

班 班 班

可 可 可

以 以 以

很 很 很

短， 短 短

電 電 電

腦 腦 腦

一 一 一

開 開 開

一 一 一

關 關 關

就 就 就

過 過 過

了。 了 了。

■班，字源解說：金文字形，中間是刀，左右是玉，像是用一把刀在切分兩串玉。引申為分開、頒布、序列等意。本意是分割玉。

班

命運又給我洗了一次牌，
但玩牌的還是我自己。

命運又給我洗了一次牌，

但玩牌的還是我自己。

又，字源解說：屬象形字，是「右」的本字，右手之意。

在甲骨文和金文中，又常被借為右、有、祐、佑。

生活

人活著的時候要開心點，
因為我們之後要死很久。

人活著的時候要開心點，

因為我們之後要死很久。

人，字源解說：屬象形字。甲骨文字形為側面站立的人形。「人」是漢字的一個部首。

耐心是一切聰明才智的基礎。◎ 柏拉圖
沒有反省的人生不值得活。◎ 蘇格拉底

筆：三菱 uni-ball signo UM-170 中性筆

耐心是一切聰明才智的基礎。

沒有反省的人生不值得活。

■ 柏拉圖，著名的古希臘哲學家。他出色的學習能力和其它才華，古希臘人選稱讚他為阿波羅之子，並稱在柏拉圖還是嬰兒的時候曾有蜜蜂停留在他的嘴唇上，才會使他口才如此甜蜜流暢。

■ 蘇格拉底，對於西方思想應該是最重要的貢獻應該是他的辯證法（用一個問題回答一個問題）來提出問題，這被稱為蘇格拉底教學法或詰問法，蘇格拉底將其運用於探討如神和正義等許多重要的道德議題上。蘇格拉底被視為是西方政治哲學和倫理學或道德哲學的奠基之父，也是西方哲學的主要思想根源之一。

最好的勝利是戰勝自己。 ◎ 柏拉圖

寫作是心靈的幾何學。 ◎ 柏拉圖

最好的勝利是戰勝自己。

寫作是心靈的幾何學。

■關於柏拉圖式愛情：也稱柏拉圖式戀愛。用來指代蘇格拉底和他學生柏拉圖之間的愛慕關係。在歐洲，很早就有被中國人稱之為「精神戀愛」的柏拉圖式的愛，這種愛認為肉體的結合是不純潔的、是骯髒的，認為愛情和情慾是互相對立的兩種狀態，當一個人確實在愛著的時候，完全不會想到要在肉體上與其所愛的對象結合。

給我一個支點，我可以撬動地球。

見解是知識與無知之間的橋樑。

■阿基米德，對於機械的研究源自於他在亞歷山卓城求學時期。有一天阿基米德在久旱的尼羅河邊散步，看到農民提水澆地相當費力，經過思考之後他發明了一種利用螺旋作用在水管裡旋轉而把水吸上來的工具，後世的人叫它做「阿基米德螺旋提水器」，這個工具也成了後來螺旋推進器的先祖。當時的歐洲，在工程和日常生活中，經常使用一些簡單機械，譬如：螺絲、滑車、槓桿、齒輪等，阿基米德花了許多時間去研究，並發現了「槓桿原理」和「力矩」的觀念。

假如我不再生氣的話，我恐怕會揍你。◎ 蘇格拉底

憤怒以愚蠢開始，以後悔告終。◎ 畢達哥拉斯

假如我不再生氣的話，我恐怕會揍你。

憤怒以愚蠢開始，以後悔告終。

■畢達哥拉斯，他的哲學思想受到俄耳甫斯的影響，具有一些神祕主義因素。從他開始，希臘哲學開始產生了數學的傳統。畢氏曾用數學研究樂律，而由此所產生的「和諧」的概念也對以後古希臘的哲學家有重大影響。他認為數學可以解釋世界上的一切事物，對數字癡迷到幾近崇拜；同時認為一切真理都可以用比例、平方及直角三角形去反映和證實：譬如主張平方數「100」意味「公正」。

好的音樂是非常接近原始語言的。◎ 德尼‧狄德羅

狂熱與野蠻只有一步之差。◎ 德尼‧狄德羅

好的音樂是非常接近原始語言的。

狂熱與野蠻只有一步之差。

■ 德尼‧狄德羅，法國啟蒙思想家、唯物主義哲學家、無神論者和作家，百科全書派的代表。他的最大成就是主編《百科全書》。或科學、藝術和工藝詳解詞典》（通常稱為《百科全書》）。此書概括了十八世紀啟蒙運動的精神。恩格斯稱讚他是「為了對真理和正義的熱誠而獻出了整個生命」的人。他也被視為是現代百科全書的奠基人。

人的價值蘊藏在人的才能之中。

後悔過去，不如奮鬥將來。

馬克思，為猶太裔德國哲學家、經濟學家、政治學家、社會學家、革命理論家、歷史學者、革命社會主義者。馬克思作為馬克思主義的創始人引來許多讚美和批評，但他也被認為是人類歷史上最有影響力的人物之一。亦是社會學與社會科學的鼻祖之一，在他一生中出版了大量著作，其中最著名的有《共產黨宣言》和《資本論》。

一個人沒有信心，第二天都不想起床。

金錢有如肥料，撒下去才有用處。

■ 康德，著名德意志哲學家，德國古典哲學創始人，他開啟了德國唯心主義和康德主義等諸多流派。他調和了勒內‧笛卡兒的理性主義與法蘭西斯‧培根的經驗主義，被認為是繼蘇格拉底、柏拉圖和亞里士多德後，西方最具影響力的思想家之一。

■ 法蘭西斯‧培根，著名英國哲學家、科學家、法學家、政治家、演說家和散文作家，是古典經驗論的始祖。培根是第一個意識到科學及其方法論的歷史意義以及它在人類生活中可能扮演的角色的人。

益者三友：友直、友諒、友多聞。◎ 孔子

君子坦蕩蕩，小人長戚戚。◎ 孔子

益者三友：友直、友諒、友多聞。

益　者　三　友　：　友　直　、　友　諒　、　友　多　聞　。

君子坦蕩蕩，小人長戚戚。

君　子　坦　蕩　蕩　，　小　人　長　戚　戚　。

■ 孔子，生於魯國，東周春秋末期魯國的教育家與哲學家。為易學、儒學和儒家的創始人。而孔子儒家的德性論五行思想對鄰近地區，如：朝鮮半島、琉球、日本、越南、東南亞等地區有著深遠的影響，這些地區也被稱為儒家文化圈；孔子儒家的太極、理、氣和人文思想對西方也產生了深刻影響。

■ 友直：指與言行正直的人為友。友諒：指與誠實安信的人為友。友多聞：指與博學多聞者為友。

玉不琢，不成器；人不學，不知道。◎ 孔子

弓弦越拉得緊，生命之箭射得越遠。◎ 羅曼・羅蘭

玉不琢，不成器；人不學，不知道。

弓弦越拉得緊，生命之箭射得越遠。

■ 《禮記・學記》的名句「玉不琢，不成器；人不學，不知道」，人人耳熟能詳，這與《三字經》中「子不學，非所宜；幼不學，老何為。玉不琢，不成器；人不學，不知義」類似。雖然「不知道」與「不知義」有一字之差，但意義相同。

皂沫打得好，臉就等於刮好了一半。◎ J‧F‧C‧富勒

羽毛相同的鳥，自會聚在一起。◎ 亞里士多德

皂沫打得好，臉就等於刮好了一半。

羽毛相同的鳥，自會聚在一起。

■ J‧F‧C‧富勒，英國軍事理論家和軍事史學家。他一生出版四十六部軍事專著，最主要的著作有《一九一九計劃》、《戰爭科學基礎》、《裝甲戰》、《西洋世界軍事史》、《亞歷山大大帝的統帥藝術》和《戰爭指導》。他也是探照燈的發明者。

■ 亞里士多德，他認為自然界有一種「原因」關係的存在。這種「原因」觀念不同於近代以來的「因果」觀念，「原因」與「為什麼」相對應，並不與「結果」相對應。即「目的因」、「物質因」、「動力因」和「形式因」。

希望是一幅美好的早餐，
但卻是一頓糟糕的晚餐。◎ 法蘭西斯・培根

希	希	希		但	但	但		
望	望	望		卻	卻	卻		
是	是	是		是	是	是		
一	一	一		一	一	一		
幅	幅	幅		頓	頓	頓		
美	美	美		糟	糟	糟		
好	好	好		糕	糕	糕		
的	的	的		的	的	的		
早	早	早		晚	晚	晚		
餐，	餐，	餐，		餐。	餐。	餐。		

■ 法蘭西斯・培根，哲學家。是第一個意識到科學及其方法論的歷史意義以及它在人類生活中可能扮演的角色的人。他試圖通過分析和確定科學的一般方法和表明其應用方式，給予新科學運動以發展的動力和方向。

我能計算天體運行的軌跡，
但無法計算人類的瘋狂。◎ 牛頓

我能計算天體運行的軌跡，

但無法計算人類的瘋狂。

■ 牛頓，是一位英格蘭物理學家、數學家、天文學家、自然哲學家和煉金術士。他發表《自然哲學的數學原理》，闡述了萬有引力和三大運動定律，奠定了此後三個世紀裡力學和天文學的基礎，並成為了現代工程學的基礎。在力學上，牛頓闡明了動量和角動量守恆的原理。在光學上，他發明了反射望遠鏡，並基於對三稜鏡將白光發散成可見光譜的觀察，發展出了顏色理論。他還系統地表述冷卻定律，並研究了音速。

與一個人玩樂一小時，你對他的瞭解，
會勝過與他一年的談話。◎ 柏拉圖

與一個人玩樂一小時，你對他的瞭解，

會勝過與他一年的談話。

■柏拉圖，義大利畫家、建築師。與達文西和米開朗基羅合稱「文藝復興藝術三傑」。在拉斐爾所繪的雅典學院裡，柏拉圖手指向天，象徵他認為美德來自於智慧的「形式」世界。而亞里士多德則手指向地，象徵他認為知識是透過經驗觀察所獲得的概念。

音樂，是任何地方都可以理解的真正的普遍性語言。◎ 亞瑟·叔本華

音樂，是任何地方都可以理解的

真正的普遍性語言。

■亞瑟·叔本華，著名德國哲學家，其思想對近代的學術界、文化界影響極為深遠。他繼承了康德對於現象和物自體之間的區分，並認為它是可以透過直觀而被認識的，並且將其確定為意志。他認為，意志是獨立於時間和空間的，它同時亦包括所有的理性與知識，我們只能透過沉思來擺脫它。叔本華把他著名的悲觀主義哲學與此學說聯繫在一起，認為被意志所支配最終只會帶來虛無和痛苦。

世上無難事，只要肯攀登。
能做第一，為什麼要做第二？

筆：pilot custom 74 sfm 尖

世上無難事，只要肯攀登。

能做第一，為什麼要做第二？

心還在，希望就不會消失。

有所嘗試，就等於有所作為。

■ 海倫‧凱勒，美國身心障礙者，教育家。她一歲九個月時因急性腦炎引致失明及失聰，連帶地也使她無法說話，在一八八七年，藉著她的導師安妮‧蘇利文對她耐心的教導和關愛，並找到專家使她學會發音，讓她學會流暢的表達，才開始與其它人溝通並接受教育。

■ 朗費羅，美國詩人、翻譯家。世界上第一首被譯為中文的英語詩就是朗費羅的《人生頌》。

勵志

弱者等待時機，強者創造時機。◎居禮夫人
陽光總在風雨後，請相信有彩虹！◎卡夫卡

弱者等待時機，強者創造時機。

陽光總在風雨後，請相信有彩虹！

勵志

只有敢冒險才能發現自己的能耐。

問號是開啟任何一門科學的鑰匙。 ◎ 巴爾札克

只有敢冒險才能發現自己的能耐。

問號是開啟任何一門科學的鑰匙。

■ 巴爾扎克，法國十九世紀著名作家，法國現實主義文學成就最高者之一。他創作的《人間喜劇》共九十一部小說，寫了兩千四百多個人物，是人類文學史上罕見的文學豐碑，被稱為法國社會的「百科全書」。

即使現在，對手也不停地翻動書頁。
蝦雖小，卻能游過大海。 ◎巴爾札克

即使現在，對手也不停地翻動書頁。

蝦雖小，卻能游過大海。

■巴爾札克，他在法國文學史上的地位十分重要。在他之前，法國小說一直未能完全擺脫故事的格局，題材內容和藝術表現力都有一定局限。巴爾札克拓展了小說的藝術空間，更擴大了文學的題材，也包括那些仿佛與文學的詩情畫意格格不入的東西都能得以描繪。他借鑑了其它文學題材的特點，把戲劇、史詩、繪畫、造型等多種藝術形式融入小說創作中，在西方文學史上第一次如此巨大的豐富了小說的藝術技巧。

如果你的劍不夠長，向前跨一步！

重要的事是永遠不要停止發問。

■ 東鄉平八郎，日本人。海軍大將，擔任元帥，從一位大勳位功一級侯爵，與陸軍的乃木希典並稱日本「軍神」。在對馬海峽海戰中率領日本海軍擊敗俄國海軍，成為了在近代史上黃種人打敗白種人的先例，使他得到「東方納爾遜」之譽。

■ 愛因斯坦，在職業生涯早期就發覺經典力學與電磁場無法相互共存，因而發展出「狹義相對論」。他又發現，相對論原理可以延伸至重力場的建模。從研究出來的一些重力理論，他於一九一五年發表了「廣義相對論」。

失敗是必要的，它和成功一樣有價值。◎愛迪生
每一秒鐘都應該有所創造。 ◎歌德

失敗是必要的，它和成功一樣有價值。

每一秒鐘都應該有所創造。

■愛迪生，美國發明家。擁有眾多重要的發明專利，包括：對世界極大影響的留聲機、電影攝影機、鎢絲燈泡和直流電力系統等。在美國，愛迪生名下擁有一千零九十三項專利，而他在美國、英國、法國和德國等地的專利數累計超過一千五百項。

■歌德，出生於德國法蘭克福，戲劇家、詩人、自然科學家、文藝理論家和政治人物，為魏瑪的古典主義最著名的代表；而作為戲劇、詩歌和散文作品的創作者，他是一名偉大的德國作家，也是世界文學領域最出類拔萃的光輝人物之一。

生活是鍛煉靈魂的妙方。 ◎ 白朗寧
換個活法，找回自己。

生活是鍛煉靈魂的妙方。

換個活法，找回自己。

■ 白朗寧，美國輕武器設計家，是現代自動及半自動輕武器發展史上的重要人物，擁有一百二十八項槍枝專利。他一生中設計研製成功的手槍、步槍、輕／重機槍和大口徑機槍等武器多達三十七種。

煉獄吧，不上天堂就下地獄！
偉大的代價就是承擔責任。 ◎邱吉爾

煉	煉	煉			偉	偉	偉				
獄	獄	獄			大	大	大				
吧，	吧，	吧，			的	的	的				
不	不	不			代	代	代				
上	上	上			價	價	價				
天	天	天			就	就	就				
堂	堂	堂			是	是	是				
就	就	就			承	承	承				
下	下	下			擔	擔	擔				
地	地	地			責	責	責				
獄！	獄	獄			任。	任。	任。				

■邱吉爾，被認為是二十世紀最重要的政治領袖之一，對英國及世界均影響深遠。此外，他在文學上也有很高的成就，曾於一九五三年獲諾貝爾文學獎。在二○○二年，BBC舉行了一個名為「最偉大的一百名英國人」的調查，結果邱吉爾獲選為有史以來最偉大的英國人。

勇氣如愛情，需要希望來滋養。

因為我們不敢做，事情才變得困難。

■ 拿破崙，出生時，他父親給他取名「拿破崙」，義大利語的意思是「荒野雄獅」。他精通數學和天文學，也十分熱愛文學與宗教，受啟蒙運動的影響十分大。拿破崙是一名非常出色的軍事家，他一生親自參加的戰爭達到六十多次，而其指揮的戰鬥，在軍事史上有重要意義。他的征戰打破歐洲的權力均衡。

■ 塞內卡，古羅馬時代著名的科爾多瓦斯多亞學派哲學家、政治家、劇作家。曾任尼祿皇帝的導師及顧問，因躲避政治鬥爭而引退，但卻被尼祿逼迫，以切開血管的方式自殺。

如果你沒有選擇，就大膽迎向前去。
害怕危險比危險本身要可怕一萬倍。　◎ 丹尼爾‧笛福

如果你沒有選擇，就大膽迎向前去。

害怕危險比危險本身要可怕一萬倍。

■丹尼爾‧笛福，英國小說家、新聞記者、小冊子作者。其作品主要為個人通過努力，靠自己的智慧和勇敢戰勝困難。採用自述方式，並表現了當時追求冒險，倡導個人奮鬥的社會風氣，可讀性強。其代表作《魯賓遜漂流記》聞名於世，魯賓遜也成為與困難抗爭的典型，因此他被視作英國小說的開創者之一。

生活沒有目標就像航海沒有指南針。 ◎ 大仲馬

我從不想未來，它來得太快。 ◎ 愛因斯坦

生活沒有目標就像航海沒有指南針。

我從不想未來，它來得太快。

■大仲馬，法國人。與母親相依為命，到了十三歲還沒唸過什麼書，整天在森林遊蕩，肚子餓了有野鳥飽腹。大仲馬自學成才，著名的作品包括《基督山伯爵》、《三劍客》、《二十年後》和《布拉熱洛納子爵》，後三部通稱為達爾達尼央浪漫三部曲。

■愛因斯坦，被譽為是「現代物理學之父」及二十世紀世界最重要科學家之一。他發表了三百多篇科學論文和一百五十篇非科學作品。他卓越的科學成就和原創性使得「愛因斯坦」一詞成為「天才」的同義詞。

只有探索，你才知道答案。◎ 儒勒・凡爾納
夢想只要能持久，就能成為現實。◎ 阿佛烈・丁尼生

				夢想只要能持久，就能成為現實。							
只有探索，你才知道答案。											

■ 儒勒・凡爾納，法國小說家、博物學家，科普作家，現代科幻小說的重要開創者之一。他一生寫了六十多部大大小小的科幻小說，總題為《在已知和未知的世界漫遊》。他以其大量著作和突出貢獻，被譽為「科幻小說之父」。

■ 阿佛烈・丁尼生，英國十九世紀的詩人。詩作題材廣泛，想像豐富，詞藻綺麗，音調鏗鏘。其一百三十一首的組詩《悼念》被視為英國文學史上最優秀哀歌之一，因而獲桂冠詩人稱號。

面對光明，陰影就在我們身後。◎ 海倫・凱勒

能照亮他人者，不會為自己帶來黑暗。◎ 湯瑪士・傑佛遜

面對光明，陰影就在我們身後。

能照亮他人者，不會為自己帶來黑暗。

■湯瑪士・傑佛遜，美利堅合眾國第三任總統。同時也是《美國獨立宣言》主要起草人，及美國開國元勳中最具影響力者之一。

除了政治事業外，傑佛遜同時也是農業學、園藝學、建築學、詞源學、考古學、數學、密碼學、測量學與古生物學等學科的專家；又身兼作家、律師與小提琴手；也是維吉尼亞大學的創辦人。

能牽手的時候，就不要放手。

太完美的愛情，傷心又傷身。

■小生，作家。以「我是小生，偶爾客串回文，點綴你的人生」，開始穿梭在每個人的愛情故事裡。畢業於清華大學動力機械系，有著理性的思考邏輯，同時也擁有感性的文字靈魂。著有《然後，我們都懂了》一書。

■莎士比亞，華人社會常尊稱為莎翁。是英國文學史上最傑出的戲劇家、西方文藝史上最傑出的作家之一，也是全世界最卓越的文學家之一。他流傳下來的作品包括三十八部戲劇、一百五十五首十四行詩、兩首長敘事詩和其它詩歌。

愛情

我曾經沉默地，毫無指望地愛過你。◎ 普希金

當我忘了你的時候，我也就忘了自己。◎ 艾米莉‧勃朗特

我曾經沉默地，毫無指望地愛過你。

當我忘了你的時候，我也就忘了自己。

愛情

當愛情自由自在時，才會葉茂花繁。◎ 伯特蘭・羅素

看到你，才知道我為什麼誕生於世。◎ 紀伯倫

當愛情自由自在時，才會葉茂花繁。

看到你，才知道我為什麼誕生於世。

■ 伯特蘭・羅素，英國哲學家、數學家和邏輯學家。羅素起初對數學感興趣，後來轉向哲學方面，在數理邏輯方面，羅素提出了羅素悖論，對二十世紀數學基礎產生了重大影響。

■ 紀伯倫，黎巴嫩詩人，代表作有《淚與笑》、《沙與沫》、《先知》。他幼年未受正規學校教育，後隨家庭移居美國，在美國上學時顯露出藝術天賦。一九〇八年赴巴黎師從羅丹學習藝術。後興趣轉向文學。

愛是用望遠鏡，嫉妒是用顯微鏡。
給我少少的愛，但要天長地久。

愛是用望遠鏡，嫉妒是用顯微鏡。

給我少少的愛，但要天長地久。

愛是人生的和弦，不是孤單的獨奏曲。 ◎ 貝多芬
傾我一生一世念，來如飛花散似煙。 ◎ 納蘭性德

愛是人生的和弦，不是孤單的獨奏曲。

傾我一生一世念，來如飛花散似煙。

■貝多芬，集古典主義大成的德國作曲家，也是鋼琴演奏家。繼承了德奧作曲家巴赫、海頓和莫扎特的音樂精髓，將古典主義音樂在形式方面做到了極限。一生共創作了九首編號交響曲、三十五首鋼琴奏鳴曲、十部小提琴奏鳴曲、十六首弦樂四重奏、一部歌劇及二部彌撒等等。

■納蘭性德，清朝政治人物、詞人、學者。夏承燾《詞人納蘭容若手簡前言》稱：「他是滿族中一位最早篤好漢文學而卓有成績的文人。」與朱彝尊、陳維崧並稱「清詞三大家」。

初戀就是一點點笨拙，加上許多好奇。 ◎ 蕭伯納
只有一人願意等，另一人才願意出現。

初戀就是一點點笨拙，加上許多好奇。

只有一人願意等，另一人才願意出現。

■蕭伯納，愛爾蘭劇作家和倫敦政治經濟學院的聯合創始人。早年靠寫作音樂和文學評論謀生，後來因為寫作戲劇而出名。蕭伯納一生寫過超過六十部戲劇，擅長以黑色幽默的形式來揭露社會問題。一九二五年「因為作品具有理想主義和人道主義」而獲諾貝爾文學獎。

還沒離開你，我就開始想你了！

你的微笑，是我每天的魔力藥。

對戀人來說，再小的房子，空間也足夠。
和你在一起，就像散步在清爽的早晨。

對戀人來說，再小的房子，空間也足夠。

和你在一起，就像散步在清爽的早晨。

告訴我你愛我，我的餘生將以此維生。◎瑪格麗特‧米契爾

離別使愛情熱烈，相逢則使它牢固。◎J‧F‧C‧富勒

告訴我你愛我，我的餘生將以此維生。

離別使愛情熱烈，相逢則使它牢固。

■瑪格麗特‧米契爾，美國文學家，世界文學名著《亂世佳人》的作者。亂世佳人至今仍為最暢銷的小說之一，至今已發行了三千多萬冊，尤其改編的電影於一九三九年上映，成為好萊塢影史上最賣座的電影，還得到十座奧斯卡的殊榮。

假如每次想起你，我都得到一朵花，
那麼我會有個大花園。

假 如 每 次 想 起 你， 我 都 得 到 一 朵 花，

那 麼 我 會 有 個 大 花 園。

有了你，我迷失自己，
失去你，我希望自己再度迷失。

有了你，我迷失自己，

失去你，我希望自己再度迷失。

不要為結束而哭泣，
微笑吧，為你的曾經擁有。

不要為結束而哭泣，

微笑吧，為你的曾經擁有。

珍貴的東西很稀少,這就是為什麼,

世上只有一個你。

啊，美呀，在愛中找你自己吧，
不要到你鏡子的諂諛中找尋。◎ 泰戈爾

啊，美呀，在愛中找你自己吧，

不要到你鏡子的諂諛中找尋。

■ 泰戈爾，印度詩人、哲學家和反現代民族主義者，一九一三年，他以《吉檀迦利》成為第一位獲得諾貝爾文學獎的亞洲人。在他的詩中含有深刻的宗教和哲學的見解。對泰戈爾來說，他的詩是他奉獻給神的禮物，而他本人是神的求婚者。他的詩在印度享有史詩的地位。

有經驗的漁民，總能對付風暴。

知道危險而不說的人，是敵人。

■ 尚福爾，法國劇作家、雜文家，以風趣著稱，所寫格言在法國大革命期間成為民間流行的俗語。尚福爾為私生子，由一雜貨商之妻撫養成人，受到自由思想的教育，後因健談，口才出眾，得到一個巴黎世俗團體的資助。喜劇《印度女郎》、《士麥拿商人》和《穆斯塔法和澤安吉爾》為其成名作。

在時間的大鐘上，只有兩個字：現在。

兩個人騎一匹馬，總有一個人在後面。

■ 莎士比亞，一五九〇年到一六一三年是莎士比亞的創作的黃金時代。他的早期劇本主要是喜劇和歷史劇，在十六世紀末期達到了深度和藝術性的高峰。接下來到一六〇八年他主要創作悲劇，莎士比亞崇尚高尚情操，常常描寫犧牲與復仇，包括《奧賽羅》、《哈姆雷特》、《李爾王》和《馬克白》，被認為屬於英語最佳範例。

英雄失時把頭低；鳳凰落架不如雞。◎ 莎士比亞
和狐狸打交道，你必須比它更有心。◎ 莎士比亞

英雄失時把頭低；鳳凰落架不如雞。

和狐狸打交道，你必須比它更有心。

莎士比亞，在他人生最後階段開始創作悲喜劇，又稱為傳奇劇，並與其它劇作家合作。在他有生之年，他的很多作品就以多種版本出版，質素和準確性參差不齊。一六二三年，他所在劇團兩位同事出版了《第一對開本》，除兩部作品外，目前已經被認可的莎士比亞作品均收錄其中。

凡事三思而行，跑得太快是會滑倒的。

一個面具套不下所有人的臉。

■莎士比亞，被尊為詩人和劇作家，但直到十九世紀他的聲望才達到今日的高度。並在二十世紀盛名傳至亞、非，拉丁美洲三大地區，使更多人了解其盛名。浪漫主義時期讚頌莎士比亞的才華，維多利亞時代像英雄一樣地尊敬他，被蕭伯納稱為莎士比亞崇拜。二十世紀，他的作品常常被新學術運動改編並重新發現價值。他的作品直至今日依舊廣受歡迎，在全球以不同文化和政治形式演出和詮釋。

大海有崖岸，熱烈的愛卻沒有邊界。

酸甜苦辣是營養，成功失敗是經驗。

■ 莎士比亞，他的著作對後來的戲劇和文學有持久的影響。實際上，他擴展了戲劇人物刻畫、情節敘述、語言表達和文學體裁多個方面。例如，直到《羅密歐與朱麗葉》沒有被視作悲劇值得創作的主題。獨白以前主要用於人物或場景的切換信息，但是莎士比亞用來探究人物的思想。他的作品對後來的詩歌影響重大。莎士比亞還影響了托馬斯·哈代、威廉·福克納和查爾斯·狄更斯等小說家。

目標越接近，困難越增加。◎ 歌德

沒有風暴，船帆不過是一塊破布。◎ 雨果

目標越接近，困難越增加。

沒有風暴，船帆不過是一塊破布。

■ 雨果，法國浪漫正樂活躍主義作家的代表人物，是十九世紀前期積極浪漫主義文學運動的領袖，法國文學史上卓越的作家。雨果幾乎經歷了十九世紀法國的所有重大事變。一生創作了眾多詩歌、小說、劇本、各種散文和文藝評論及政論文章。代表作有《巴黎聖母院》、《九三年》和《悲慘世界》。

每個人都是自己命運的建築師。◎ 克勞狄烏斯

所謂獨創的能力，就是經過深思的。◎ 歌德

每個人都是自己命運的建築師。

所謂獨創的能力，就是經過深思的。

■克勞狄烏斯，是羅馬帝國朱里亞·克勞狄王朝的第四任皇帝。由於克勞狄烏斯是在中年時期才意外地當上皇帝，他在先前並沒有執政班底的準備人才。因此克勞狄烏斯重用了他自己家庭裡的被釋奴隸來擔任祕書的工作，久而久之，克勞狄烏斯的家庭便成了國家行政的核心。

肺腑之言是最能打動人心的。

藝術家一開始總是業餘愛好者。

■ 愛默生，美國思想家、文學家。是美國文化精神的代表人物，美國總統林肯稱他為「美國的孔子」、「美國文明之父」。以愛默生思想為代表的超驗主義是美國思想史上一次重要的思想解放運動，被稱為「美國文藝復興」。

117

名言 成功者找方法，失敗者找藉口。
高傲自大是成功的流沙。

成功者找方法，失敗者找藉口。

高傲自大是成功的流沙。

■高傲自大是成功的流沙，意思是說指如果一個人太過於驕傲自大，那他的驕傲自大就會像流沙一樣將其成功全部吞沒。

讀書而不思考，等於吃飯而不消化。

陽光越強烈的地方，陰影就越深邃。

■埃德蒙‧伯克，愛爾蘭的政治家、作家、演說家、政治理論家、和哲學家。他曾在英國下議院擔任了數年輝格黨的議員。他最為後人所知的事蹟包括了他反對英王喬治三世和英國政府、支持美國殖民地以及後來的美國革命的立場，以及他後來對於法國大革命的批判。對法國大革命的反思使他成為輝格黨裡的保守主義主要人物（他還以「老輝格」自稱），反制黨內提倡革命的「新輝格」。

119

任何事，不去了解它，就別想掌握它。◎ 歌德

怠惰，事事困難；勤勞，事事容易。◎ 富蘭克林

任何事，不去了解它，就別想掌握它。

怠惰，事事困難；勤勞，事事容易。

富蘭克林，是美國著名政治家、科學家，同時亦是記者、作家、出版商、印刷商、慈善家，更是傑出的外交家及發明家。他是美國革命時重要的領導人之一，參與了多項重要文件的草擬，並曾出任美國駐法國大使，成功取得法國支持美國獨立。他曾經進行多項關於電的實驗，並且發明了避雷針。他還發明了雙焦點眼鏡，蛙鞋等等。

你知道的，當一個人情緒低落的時候，

他會格外喜歡看日落。

■《小王子》，看似只是一部童話書，但其實它對生活和人性作了相當意蘊深長而理想主義化的敘述。正如小王子在地球上遇到的一隻狐狸對他說的那句堪稱本書點睛之筆的話：「人只有用自己的心才能看清事物，真正重要的東西用眼睛是看不到的。」除此之外，那隻狐狸說的其它幾句話在書中也相當有意義，例如「你要永遠對你所馴養的對象負責」和「是你對你的玫瑰所付出的時間，才使你的玫瑰變得重要」。

友誼是人生的調味品，
也是人生的止痛藥。◎ 愛默生

友誼是人生的調味品，

也是人生的止痛藥。

■愛默生，他對廢奴主義的直率和不妥協的立場，使得他在之後一談到相關主題時就會引起人們的反對及嘲弄。他努力試著不加入任何公開的政治運動或團體，並常迫切地要獨立自主，這反映了他的個人主義立場。他常堅持不要擁護者，要成為一個只靠自己的人。晚年時，人們要他算算他的著作數目，他仍然說自己的信念是「無限的個人」。

名言

閃光的東西，並不都是金子；
動聽的語言，並不都是好話。◎ 莎士比亞

閃　閃　閃
光　光　光
的　的　的
東　東　東
西，西，西，
並　並　並
不　不　不
都　都　都
是　是　是
金　金　金
子；子；子；

動　動　動
聽　聽　聽
的　的　的
語　語　語
言，言，言，
並　並　並
不　不　不
都　都　都
是　是　是
好　好　好
話。話。話。

■ 莎士比亞，他的創作生涯通常被分成四個階段。到一五九〇年代中期之前，他主要創作喜劇，其風格受羅馬和義大利影響，同時按照流行的編年史傳統創作歷史劇。他的第二個階段開始於大約一五九五年的悲劇《羅密歐與朱麗葉》，結束於一五九九年的悲劇《朱利葉斯‧凱撒》。在這段時期，他創作了他最著名的喜劇和歷史劇。從大約一六〇〇年到大約一六〇八年為他的「悲劇時期」，莎士比亞創作以悲劇為主。從大約一六〇八年到一六一三年，他主要創作悲喜劇，被稱為莎士比亞晚期傳奇劇。

鷹架習字法 241

單字重點式拆解練習，逐步掌握美字核心概念

傳統習字的描紅本，最大的特色是能讓學習者在有輔助的情況下，更好入門。然而，描紅本當中的輔助欠缺了漸進性，一旦脫離了描紅線條輔助，字跡很快就會打回原形，想必這是很多練字者共同的心聲。原因無他，一般描紅容易讓人在練習的過程疏於思考。美字固然是手寫出來的，但是，幕後主使者其實是那顆冰雪聰明的腦袋瓜。所以，我們運用鷹架的概念，將字帖中選出的單字製作成遞減式的描紅輔助練習，把思考的機會還給讀者。有了第3單元的基礎，加上這一單元的漸進式魔鬼訓練，你也能逐漸拆除寫字的鷹架，徜徉在美妙的中文字當中。

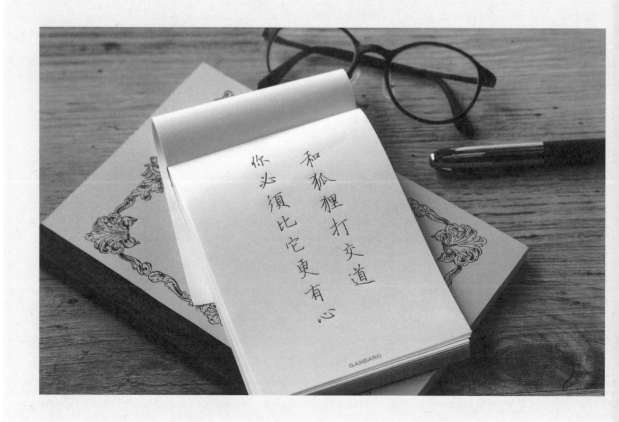

錢	儲	積	新	耗	耕	丈	路	假	體	短
錢	儲	耤	新	耗	耕	丈	路	假	體	短
金	信	禾	亲	耒	耒	十	足	作	骨	矢
金	亻	千	立	三	丰	一	口	亻	凸	亠

了	儉	寒	底	爬	壓	莫	排	柔	操	班
了	儉	寒	底	爬	厭	莫	排	柔	操	玨
了	俭	宲	庐	爪	肩	苩	扌	矛	护	王
亻	价	宀	广	丿	厂	艹	才	マ	扌	王
	亻	宀	亠	丶						丁

	飯	生	網	黃	峰	誇	出	習	公	衛
	飯	生	網	黄	峘	誇	出	羽	公	衛
	食	生	網	苗	屾	誇	出	羽	公	律
	食	生	糹	廿	山	訁	中	习	八	彳
	飠	生	幺	廿	丨	言	丨	丆	八	亻

腦	揍	野	奮	友	望	行	礎	撬	床	第
腦	挨	野	奮	方	望	行	礎	撬	庄	笁
腦	扗	里	本	ナ	望	彳	石	撬	广	笁
月	扌	日	大	一	亡	彳	石	扌	广	竹

死	恐	熱	撒	戚	軌	與	省	橋	琢	希
歹	恐	熱	措	戚	軌	與	少	橋	琢	希
厂	巩	執	扌	厎	車	與	小	柝	玙	夕
一	工	圥	扌	厂	由	手	丨	木	王	乂

幾	慎	能	料	糕	跡	談	靈	樑	登	嘗
幾	慎	能	料	糕	跡	談	霝	樑	癶	嘗
絲	忄	自	米	粒	跙	言	霝	椘	癶	嘗
幺	忄	厶	丷	米	正	言	雨	木	乃	丷

強	陽	冒	開	匙	游	步	煉	獄	氣	敢
弨	隄	曰	閁	是	沙	止	炼	狺	气	耵
引	阝	曰	月	昆	汸	止	火	才	气	开
弓	阝	丶	丨	且	氵	卜	火	丿	匕	エ

等	信	自	科	翻	過	要	個	承	滋	困
竿	佸	自	禾	翻	過	要	们	承	滋	团
竺	仨	亻	禾	番	過	西	亻	手	洪	冂
竺	亻	丶	禾	番	冂	西	丿	了	氵	丨

時	風	險	鑰	雖	夠	秒	找	養	我	危
时	凧	险	鑰	蚾	多	秒	找	養	我	危
旹	凡	阝	鈴	蚄	多	利	才	夫	矛	厃
日	几	阝	釒	虫	夕	禾	才	丷	二	丿

險	索	照	寧	忘	嫉	少	獨	笨	意	笑

航	案	暗	傷	戍	妒	奏	飛	拙	就	戀

來	實	帶	默	誕	但	弦	煙	願	始	房

晨	熱	次	度	擁	諂	總	匹	鳳	狐	套
訴	逢	都	結	珍	諛	說	馬	低	思	臉
維	園	朵	泣	美	尋	戴	雄	交	具	烈

辣	增	破	肺	方	考	易	痛	得	麼	有
營	船	建	腑	藉	陰	候	調	所	可	近
難	帆	築	業	沙	掌	誼	話	流	你	春

感	靠	臟	熟	曬	麵	雜	牌	蠢	藏	聚

戰	豐	勞	費	海	經	為	氣	蘊	蕩	餐

攀	選	夢	愛	鐘	藝	歡	羨	隨	悔	臣

樣	瞻	影	好	邊	邃	聽	頭	彩	緣	淺

如果
你的劍不夠長
向前跨一步

在時間的大鐘上
只有兩個字　現
　　　　　　　　在

前途一片光明，
可我找不到出路。

人活著的時候要開心點，
因為我們之後要死很久。

國家圖書館出版品預行編目資料

美字工學：鋼筆字冠軍教你寫一手好看的字 /
葉曄, 楊耕作. -- 臺北市：三采文化, 2016.03
面； 公分. --（生活手帖06）

ISBN 978-986-342-588-5（平裝）

1.習字範本

943.97 105001835

註解資料參考：維基百科

生活手帖 06

美字工學：鋼筆字冠軍教你寫一手好看的字

作者｜葉曄、楊耕　　　　　　　責任編輯｜鄭雅芳

行銷主責｜周傳雅　　　　　　　美術主編｜藍秀婷

美術編輯｜江宜蔚　　　　　　　封面設計｜李蕙雲

專案攝影師｜林子茗　　　　　　插畫繪製｜王小鈴

發行人｜張輝明　　總編輯｜曾雅青　　發行所｜三采文化股份有限公司

地址｜台北市內湖區瑞光路 513 巷 33 號8樓　　傳訊｜TEL：8797-1234　FAX：8797-1688

網址｜www.suncolor.com.tw　　郵政劃撥｜帳號：14319060　　戶名：三采文化股份有限公司

初版發行｜2016年3月4日　　定價｜NT$320

15刷｜2024年6月30日